KB019081

吳昌林

꽃이 피었네

## 꽃이 피었네

지음/편집 고농 오창림

펴낸일 2023년 10월 17일
펴낸곳 동복
펴낸이 오민재
등록번호 제 25100-2020-0000026호
등록일자 2020년 12월 14일
주소 광주광역시 서구 염화로116번길26 (화정동)
전화 010. 6324. 8594
E-mail alswo_880@naver.com
인쇄 영신사

값은 표지에 있습니다.
ISBN 979 - 11 - 973234 - 1 - 6 (03640)

저작권자 ⓒ 2023 오창림
이 책의 저작권은 저자에게 있습니다. 저자와 출판사의 허락 없이
내용의 일부 또는 전부를 복사·전재·발췌할 수 없습니다.

꽃이 피었네

DongBok

# Prologue

나는 일생 어떻게 살아야 할까? 늘 고민하면서 깨달았던 내 생각들을 세상에 남기고 싶었다. 지극히 주관적이지만…, 따라서 이 꿈을 이루고자 지난 4년간 나만의 방식으로 표현한 붓글씨와 그림을 함께 묶어 이번에 「꽃이 피었네」를 내놓았다.

돌이켜 보면, 나는 열심히 살았는데도 왜 도돌이표였을까? 다른 사람이 나보다 더 열심히 살았기 때문일까? 그렇다면 어떻게 살아야 할까? 희망은 있을까? 고민이 많았다.

그런데, 아쉽고 불편하였지만 눈 딱 감고 상
대방을 인정하고 내가 이룬 삶에 만족하다
보니, 살며시 창밖의 햇살과 같이 내 곁에
행복이 다가와 있었다. 나는 지금 행복하다.
여러분은 어떠세요?

그리고 이 책을 보신 분들께 감사하다는 말
씀을 드립니다.

2023년 초가을에
고농 오창림

# Contents

Part 01

## 지난날의 미련

**정**년퇴직 후 매일 반복되는 한가로운 생활 속에서 지난날을 뒤돌아보니, 최소한 나의 첫인상을 중요시하고, 매사에 담대하며 긍정적인 사고로 시대변화에 순응하면서 목표를 명확히 할 뿐만 아니라, 자투리 시간을 활용하여 내 역량개발과 여가생활에 투자하면서 가족에게도 자상하였다면 얼마나 좋았을까? 하는 미련만 남는다.

## 오리의 여행

The Duck's Journey
No. 001
40×30cm
오리가 지난날의 미련을 버리고
새로운 세상으로 여행을 떠났다.
오리가 부럽네요.

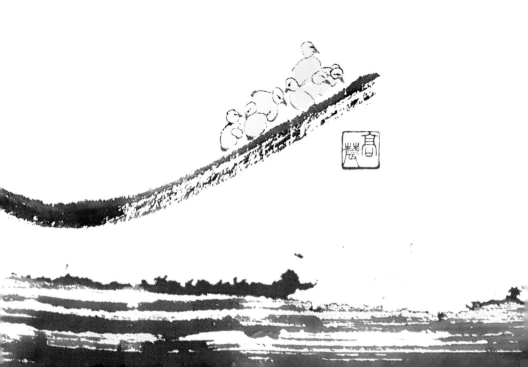

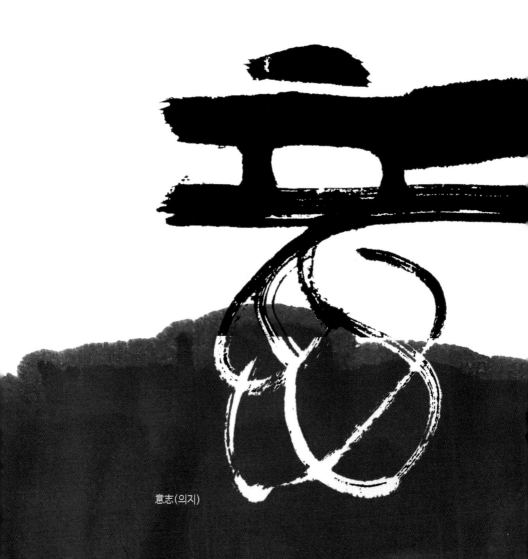

意志(의지)

## 할 수 있을까?

Can I do it?
No. 002
47×25cm
어떤 일이든 하려는 의지만 있으면 못할 것이 없다.

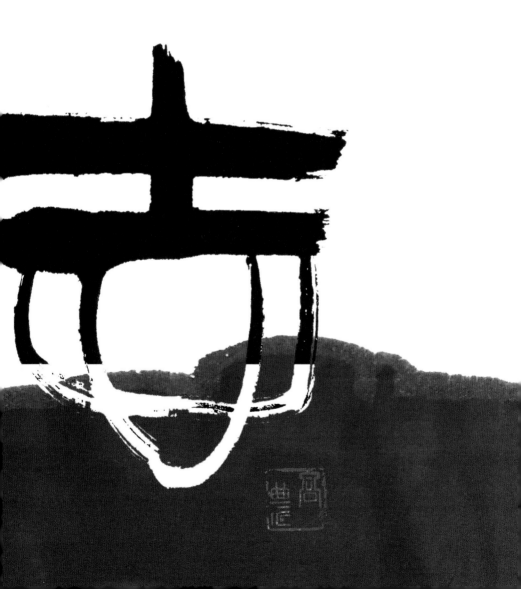

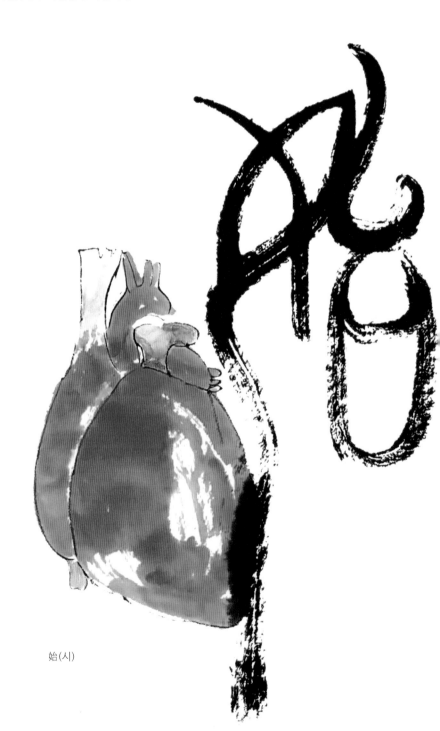

始(시)

道(도)

高農刻

## 시작의 두려움

Fear of beginning

No. 003

23×36cm

누구나 새로운 일을 할 때는
두렵고 가슴이 떨린다.
그렇다고 아니할 수 있겠는가?
자신감을 가지고 최선을 다는 것이 답이다.

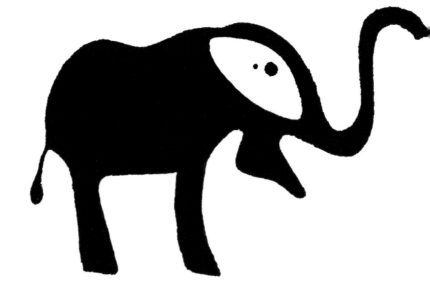

象(상)

**첫인상**

First impression
No. 004
40×28cm
그 사람의 전 재산인 첫인상도
꾸미기에 따라 달라진다.

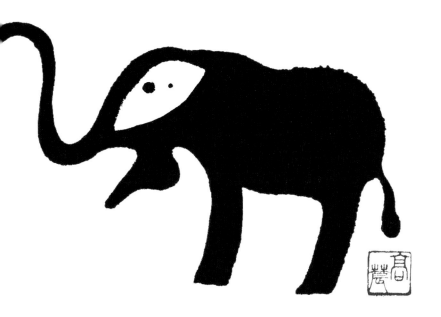

어때(怎麼樣)

**해보면 어때?**
Why don't you try?
No. 005
28×18cm
새로운 일을 하기 싫어서
제가요? 이걸요? 왜요? 라고
하지 말고 해보면 어때?

**의사 표현**

Expression of intention
No. 006
20×25cm
복잡하게 하면 결과가 안 좋다.
간단명료가 답이다.

氣(기)

## 말은 명확하게!

Make it clear!
No. 007
34×34cm
어…, 저…
하고 싶은 말이 뭐죠?
아, 그러니까…
시원하게 말 좀…
이것이 이렇고, 저것은 저렇고
해서 이렇게 하겠습니다.
좋습니끼? 그렇게 합시다.

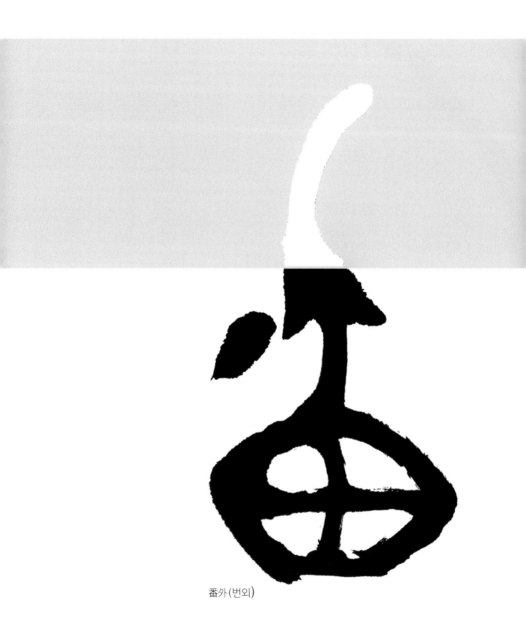

番外(번외)

**변방 인생**

Marginal life

No. 008

32×32cm

나를 알아주는 사람이 없다고

서글퍼하지 말라!

머지않아 인생의 주인공이 될 것이다.

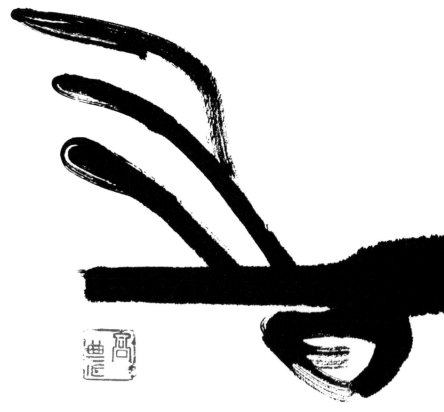

時去(시거)

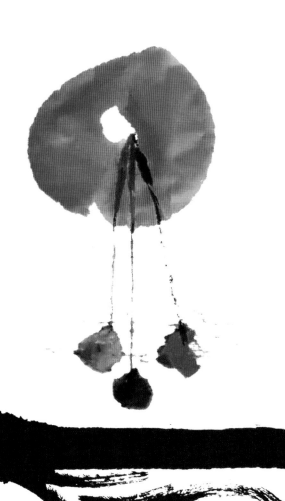

**훗날의 내 모습**

My future self

No. 009

58×34cm

내가 어떤 행위를 하든,
시간은 흘러 가버린다.
훗날의 내 모습을 상상해 보자.

**일 중독**

Workaholicism
No. 010
26×10cm
일을 통해 경제적인 보장과
성취감을 얻는 것도 중요하지만,
일과 가족의 균형을 유지해야 한다.
일에 중독되면
자신과 가족의 불행이 시작된다.

忙中(망중)

高農刻

청神
성신)

**자투리 시간**

Spare time

No. 011

32×26cm

아무리 바빠도

자투리 시간은 생긴다.

자신을 위해 투자하자.

龍(용)

**언젠가 나도**
One day, I'll
No. 012
52×32cm
때가 되면 비상할 것이다.
나는 지금 그날을 준비하고 있는가?

**능력의 차이**
Difference in ability
No. 013
33×26cm
두 마리의 말이
똑같은 거리를 가는데
걸리는 시간은 같을 수가 없다.

十駕(십가)

無用(무용)

**그립다 옛날이!**
Miss the old days!
No. 014
40×20cm
막상 정년퇴직하고 나니
찾는 곳이 없다. 그때가 그립다.

水(수)

## 왜, 바꿔요!

Why, change!
No. 015
23×34cm

물도 만지면 물결이 생기듯,
사람들에게 변화를 요구하면
여러 이유로 저항을 한다.
그렇다고 포기할 수는 없다.

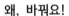

### 내 밥그릇?

My rice bowl?
No. 016
40×26cm
내 밥그릇의 크기는 얼마나 될까?
이것밖에 안 돼? 헐!
지나친 욕심은 독이 될 수 있다.

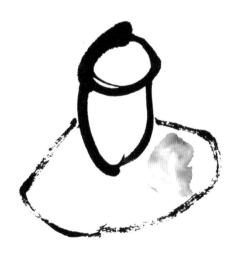

밥(食)

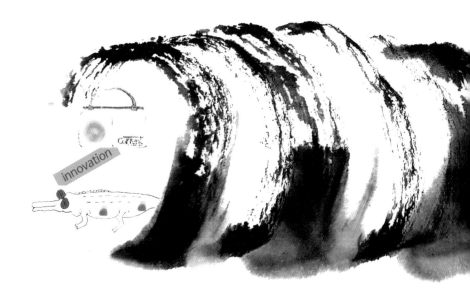

## 악어 가방의 미래?

Future of Crocodiles bag?
No. 017
38×12cm
악어 가방이 고객에게
사랑받으려면 미래지향적으로
새로워져야 한다.

생각(生覺)

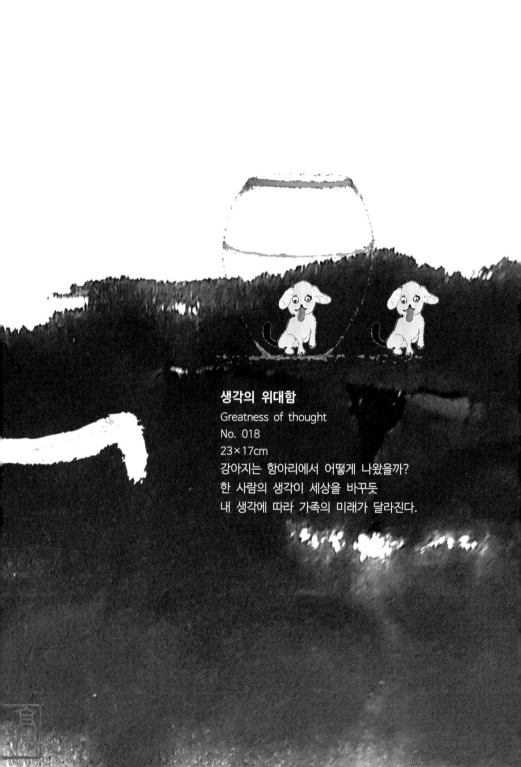

**생각의 위대함**
Greatness of thought
No. 018
23×17cm
강아지는 항아리에서 어떻게 나왔을까?
한 사람의 생각이 세상을 바꾸듯
내 생각에 따라 가족의 미래가 달라진다.

## 안 들려!

I can't hear you!
No. 019
26×34cm
요즘처럼 힘들 때는
한 번쯤, 안 들려! 꽥꽥!
이렇게 해보자.
속이 시원할 것이다.

**얼씨구!**
Hurrah!
No. 020
17×32cm
이왕 먹고 살려고 하는 일
그냥 즐기면서 하면 어때요?
좋다!

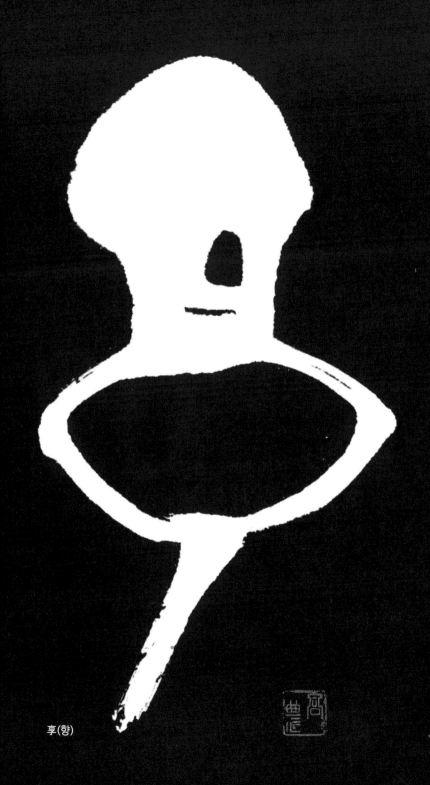

享(향)

Part 02

# 금쪽같은 돈

우린 명예보다 금쪽같은 돈을 벌고자 평생 발버둥 친다. 그러나 벌어들인 돈에 만족하는 경우는 그리 많지 않다. 나는 그 원인이 '돈에서 헤어나지 못하는 욕심에 있다고 본다.' 따라서 돈의 속박에서 벗어나는 것은 눈 딱 감고 벌어들인 돈에 만족하면 된다. 이는 어쩔 수 없는 현실이다. 결론적으로 능력에 맞지 않게 돈돈하면 추해진다.

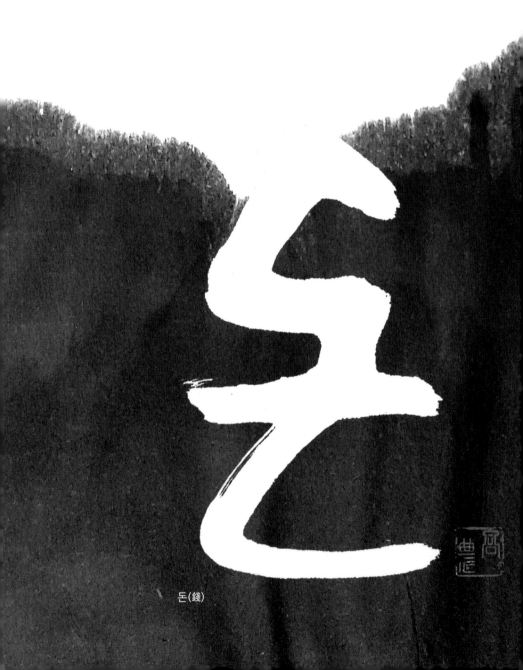

돈(錢)

**세상만사**
Worldly affairs
No. 021
22×34cm
세상만사의 시작과 끝은 돈이다.
이 돈은 요물과 같아서
사람이 정복할 수가 없다.
돈만 좇다 보면 잃는 것이 많다.

口無言(구무언)

## 나도 한마디

I want to say it too
No. 022
19×21cm

입이 있어도 할 말이 없는 자들이
부끄럼도 모르고,
돈벌이 수단으로 막말을 하는 것을 보면
역시 돈이 최고인 것 같다.
나도 이럴까 걱정된다.

**꿈꾸는 선비**

Have a dream scholar

No. 023

20×20cm

오늘도 많은 사람이
로또 당첨을 꿈꾸는 것도
우리 사회의 현실이다.
그러나 세상에 공짜는 없다.

力(력)

**돈의 힘**

Power of money

No. 024

60×34cm

돈이 권력이다!

이 때문인지는 몰라도,

우린 자다가도 돈 하면

벌떡 일어나 히쭉히쭉 웃는다.

그렇지 않은 사람도 있어요.

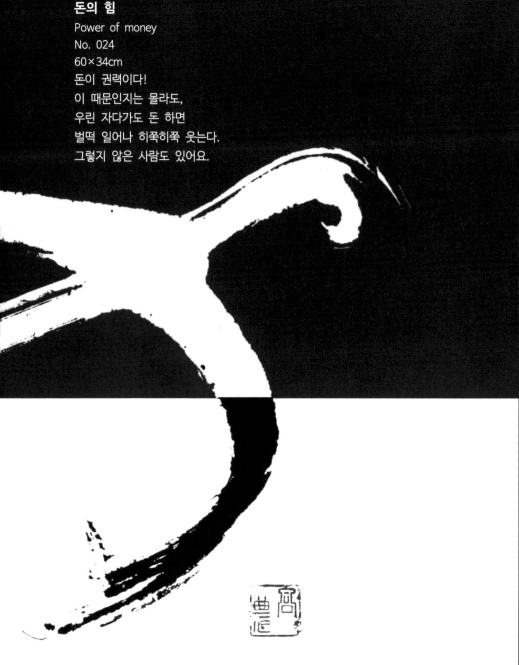

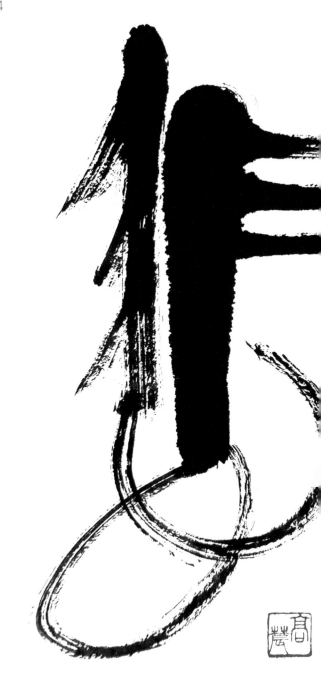

悲(비)

## 희망의 자물통

Lock of hope

No. 025

16×23cm

스스로 노년을 책임져야 하는 현실에서

여유롭게 살고 싶다면

부업으로 달러라도 벌어야 하고,

자물통을 채워야 한다.

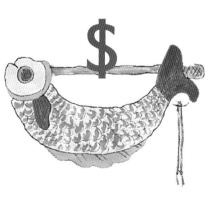

## 발버둥

Struggle
No. 026
20×30cm
요즘 일부 젊은이들은
단숨에 대박을 내겠다고
발버둥을 치고 있다.
그러나 대박은 수많은 노력과 세월의
산물이라는 것을 인정했으면 좋겠다.

足(족)

### 저런!

Oh no!
No. 027
32×34cm
언젠가는 비워지는데,
백억 가진 자가 천원을 탐낸다.
고작 100년도 못 살면서….

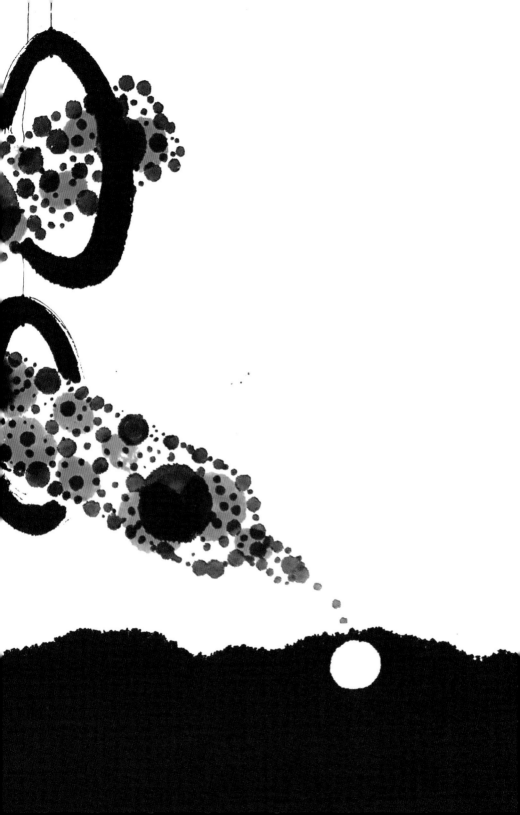

**아래도 있어요!**
There's a below, too!
No. 028
60×34cm
아무리 부와 명예가 좋다고
위만 쳐다봐야만 할까?

上(상)

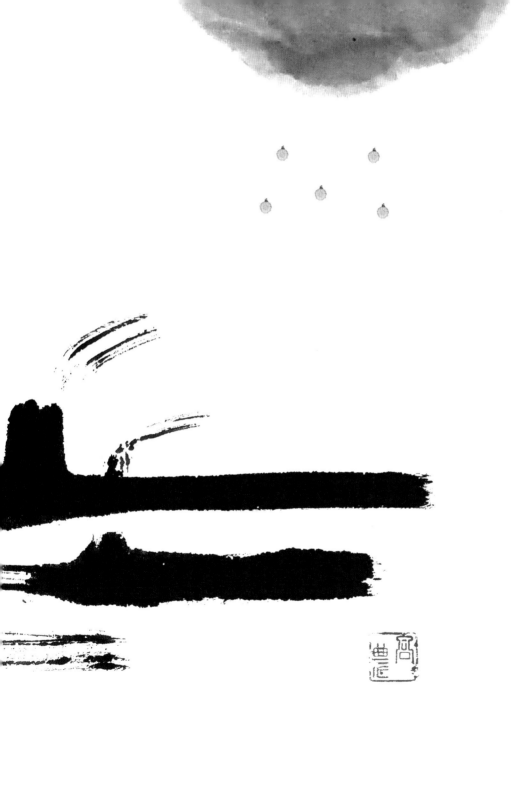

Part 03

운 사람들!

나 는 젊은 시절에 무슨 배짱으로 내가 가장
존귀 하다고 생각하며 살았을까? 이제 나이
들어 보니, 주변 사람들이 없었다면 내가 얼마나 힘
들고 외로 웠을까? 하는 생각에 부끄럽고 미안스럽
기만 하다. 이제부터는 내가 먼저 그들을 그리워하고
사랑한다는 마음을 표현하면서 살고 싶다. 그리운 그
분들도 이런 내 마음을 알아주실까?

**열린 마음**

An open mind
No. 029
40×25cm
삶이 힘들수록 마음을 열고
그리운 사람들과
함께하는 것이 어때요?

**내 꿈 꿔!**

Dream about me
No. 030
11×21cm
나는 환갑이 지났지만,
'내 꿈 꿔'라고
해주는 이가 있으면 좋겠다.
여러분은 어떠세요?

## 성급한 마음

Hasty heart

No. 031

42×15cm

여보게 친구!

치근대지만 말고,

상대의 마음을 열게나!

안 되는 일이 없다네.

心(심)

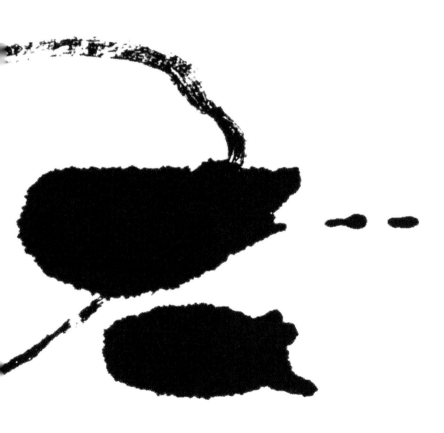

**사랑의 노예**
Love is a slave
No. 032
40×18cm
나는 평생을 당신 종으로 살겠소!
정말로?
…

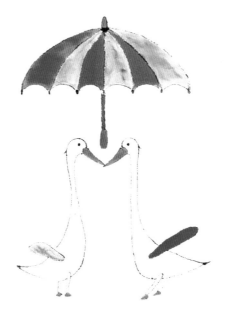

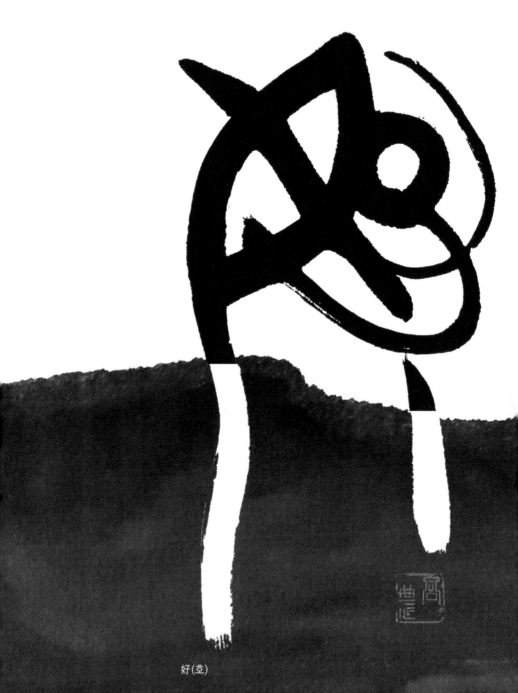

好(호)

**달콤한 짝꿍**
Sweet companion
No. 033
20×37cm
부부간에는 동금(同衾)이
최고의 보약이다.
그런데 요즘에는
각방 쓰는 것이 유행이다.

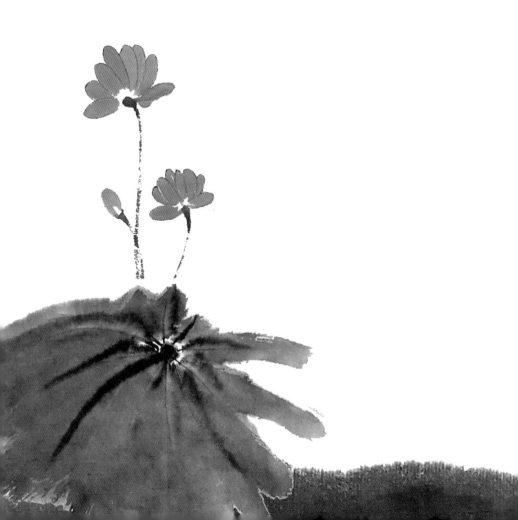

**짝사랑**

unrequited love

No. 034

40×32cm

꽃처럼 환하고,
소녀처럼 수줍던 당신 생각에
설레는 이 가슴!
그리워하는 마음을 표현하자.
나는 싫은데? 그러면 말고.

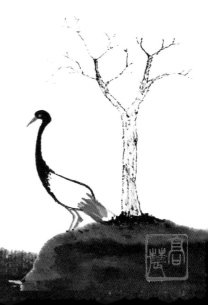

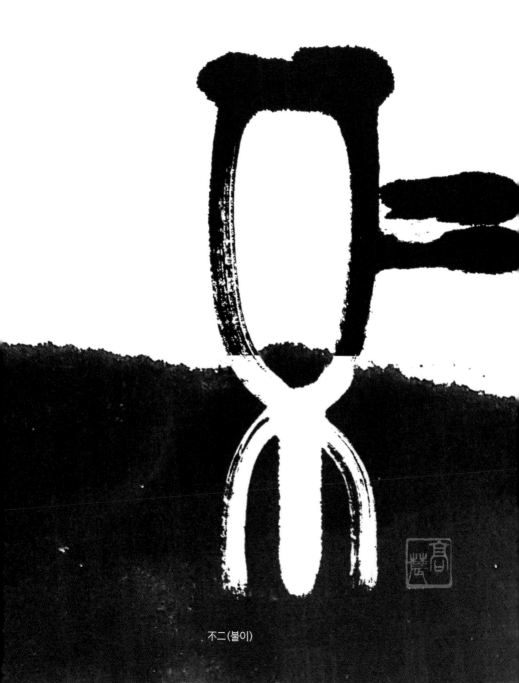

不二(불이)

## 동상이몽

To dream differently in the same bed
No. 035
30×34cm
부부의 마음은 불이(不二)가 아닐까?
그런데 애정이 식었나?

사랑(愛)

## 사랑싸움

Love fight

No. 036

14×26cm

젊은 날 사랑을 하고
결혼하여 아이도 가졌네!
어느 날 닭싸움을 하나
용쟁호투를 하나 소란스럽다가
다신 안 본다고 떠나가면
남은 것은 무엇일까?
사랑싸움으로 끝내자.

**막걸리 한잔**
Glass of makgeolli
No. 037
40×22cm
나는 벗들과 막걸리 먹던
청춘 시절이 그립다.

그때(時)

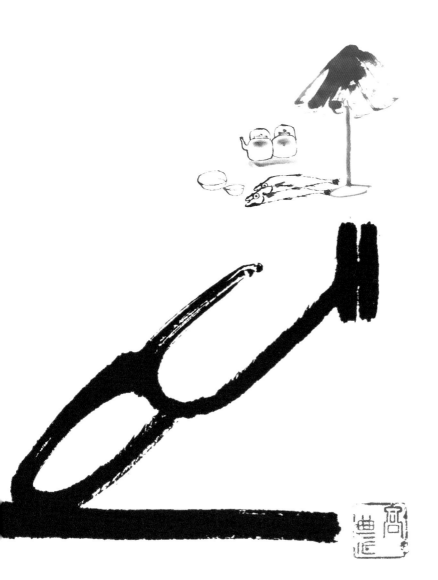

Part $04$

**생살이 지혜**

동 서고금을 막론하고 현인들이 인생살이에 대
한 지혜의 말을 설파하고 있다. 그러나 우린
이를 얼마나 귀담아듣고, 가슴에 새길까? 자기만의
삶의 방식이 있다는 이유로… 나 또한 현인들의 말
에 따라 살지 않고 있다. 다만, 내 삶의 방향을 결정
하거나 마음의 위안을 얻고자 할 때 인용하고 있을
뿐이다. 이 또한 내 생각이다.

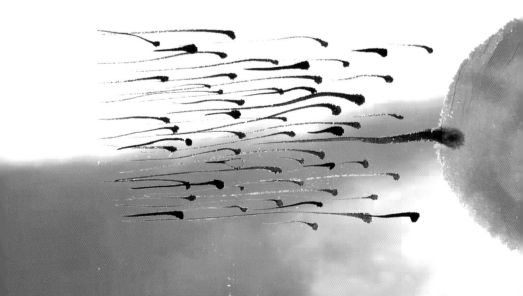

**위대한 탄생**

Great birth

No. 038

66×25cm

많은 경쟁자 속에서 탄생한 당신!
당신은 참으로 위대하며
우리들의 등불이다.

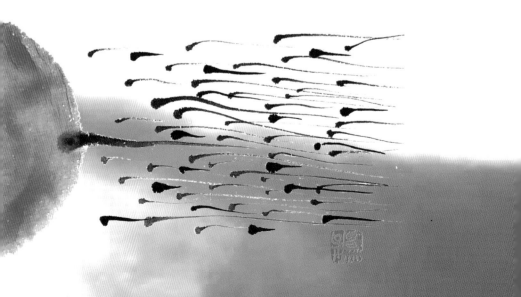

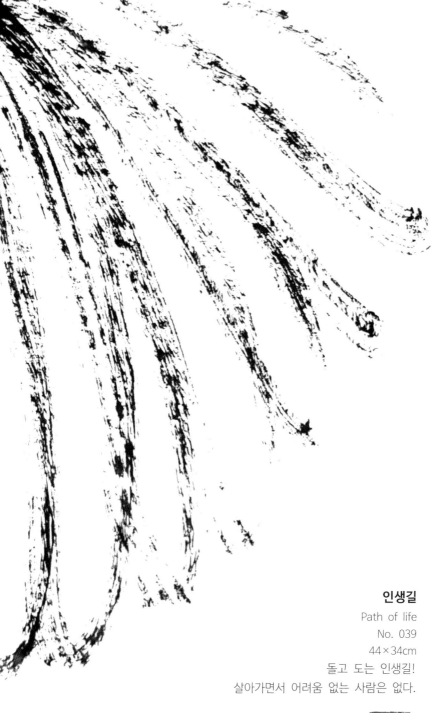

**인생길**

Path of life

No. 039

44×34cm

돌고 도는 인생길!

살아가면서 어려움 없는 사람은 없다.

**아름다운 선행**

Beautifu good deed

No. 040

60×34cm

자비(慈悲)!

이보다 좋은 선행은 없다.

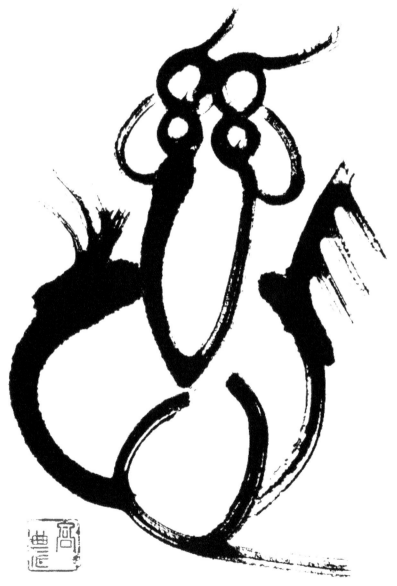

慈悲(자비)

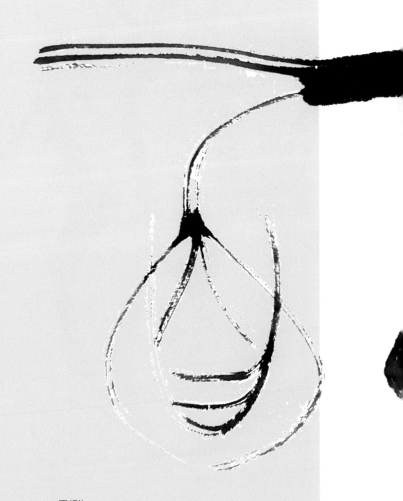

面(면)

### 아, 달라요?

Oh, it's different?
No. 041
52×34cm
얼굴은 그 사람의 역사다!
그런데 요즘은 고쳐버린다.
삶에 대한 부정일까?
미래에 대한 희망일까?
삶이 배어있는 얼굴이 아름답다.

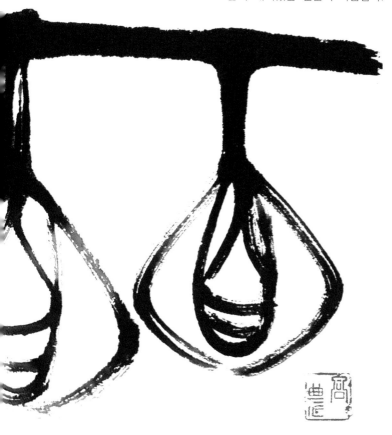

누구(誰)

### 누구를 위해서?

For whom?
No. 042
43×25cm
분재는 가꾸는 자에 따라 달라진다.
왜, 자식을 분재처럼 키우려 할까?
누구를 위해서?
생각만 해도 슬프다.

吾(오)

禮(예)

**삶의 으뜸**

Best of life

No. 044

33×29cm

예의 바른 사람은
지구촌에서도 예우받는다.
그렇지 않은 사람은 어떨까?
상상해 보자.

**헛고생**

An idle suffer

No. 045

59×34cm

목표가 뚜렷하지 않으면
헛고생을 많이 한다.

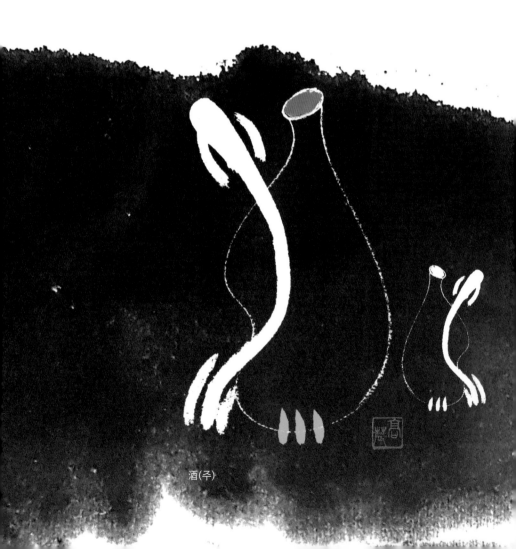

酒(주)

**인생과 술**
Life and Drinking
No. 046
20×30cm
인생은 술판이다.
술판에서 이기려면
배짱과 전략이 있어야 한다.

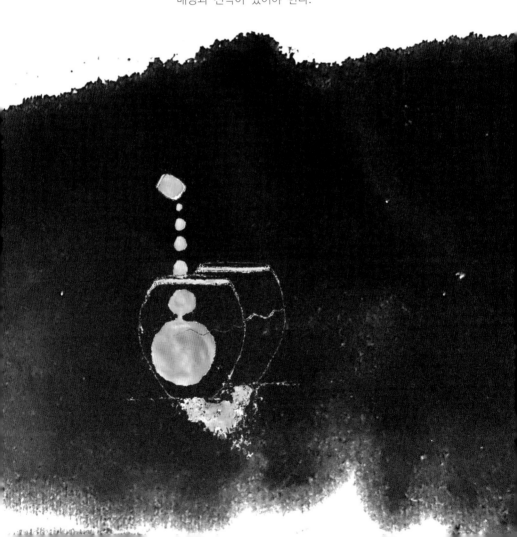

## 힘들면 쉬어

If you're tired, take a rest
No. 047
지치고 힘들면
Rim coffee 한잔 마시며
지그시 눈을 감는다.

吳昌林(오창림)

高農刻

## 토끼의 자만

Hubris of rabbit
No. 048
58×34m
토끼는 지금도 자고 있네!
자만은 패가망신의 지름길이다.
토끼, 그만 일어나!

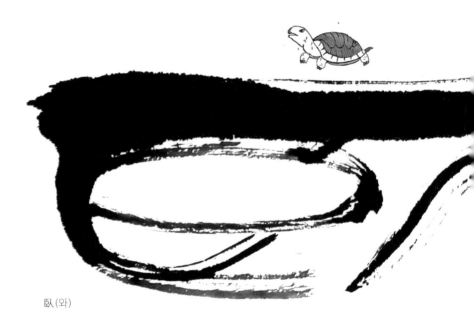

臥(와)

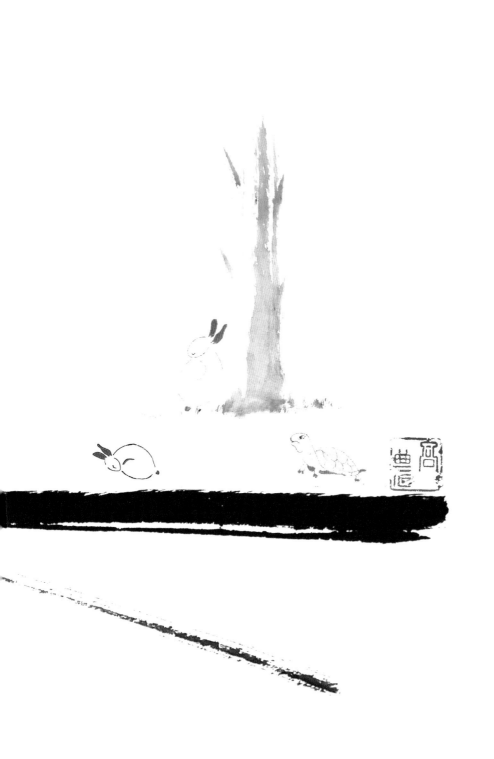

**아름다운 산천**
Beautiful mountain stream
No. 049
20×34cm
당신과 가족을 위해
아름다운 산천(山川)을 자주 찾자!
그 어떤 보약보다 좋다.

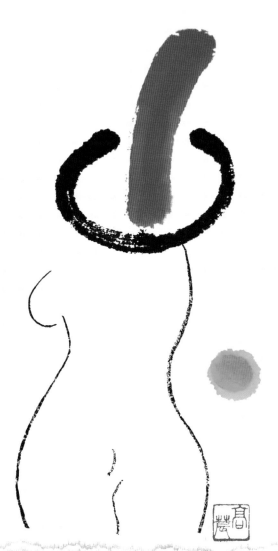

山川(산천)

山(산)

## 내 마음의 산

Mountain of my heart
No. 050
76×25cm
이젠 자신의 마음을 표현하면서 살자!
속이 시원할 것이다.

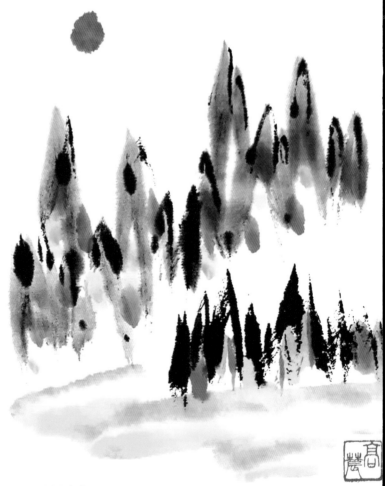

金剛山(금강산)

## 그림의 떡

Pie in the sky
No. 051
24×37cm
천하의 금강산 구경도
힘이 있어야 한다.
힘 떨어지면 그림의 떡이다.

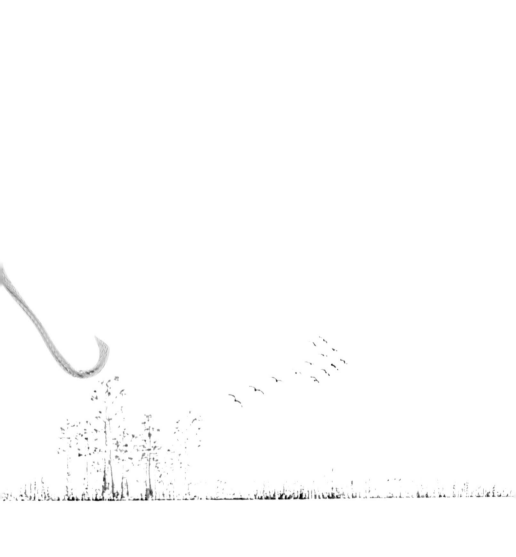

## 인생 항해

Sea voyage of life
No. 052
48×14cm
배는 사공이 많으면 산으로 가고,
없으면 바람 따라간다.
인생도 마찬가지다.
내 배는 어떻게 가고 있을까?

**변덕스러운 마음**
Inconsistent mind
No. 053
32×30cm
왜, 내 마음은
이랬다저랬다 할까?
나만 그럴까?
변덕이 심하면 눈총만 받는데….

高農(고농)

高農刻

心(심)

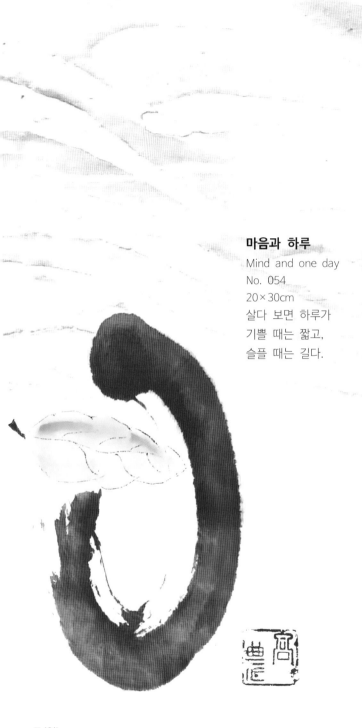

**마음과 하루**
Mind and one day
No. 054
20×30cm
살다 보면 하루가
기쁠 때는 짧고,
슬플 때는 길다.

日(일)

**기다리는 마음**
Mind of waiting
No. 055
34×32cm
동서양을 막론하고
찾아오는 손님을 환대해서
손해 보는 일은 없다.

待(대)

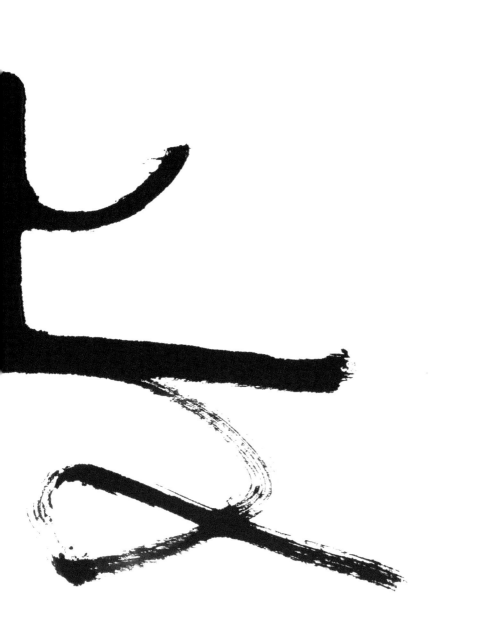

**따뜻한 세상**
A warm world
No. 056
52×26cm
친절하고 도타운 마음은
분명 내 마음과 우리를
따뜻하게 할 것이다.

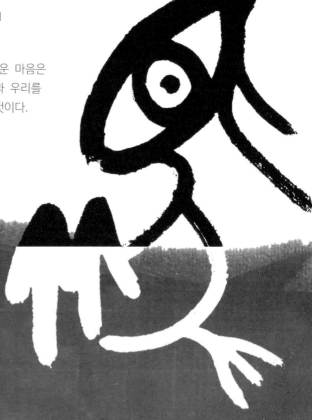

篤志(독지)

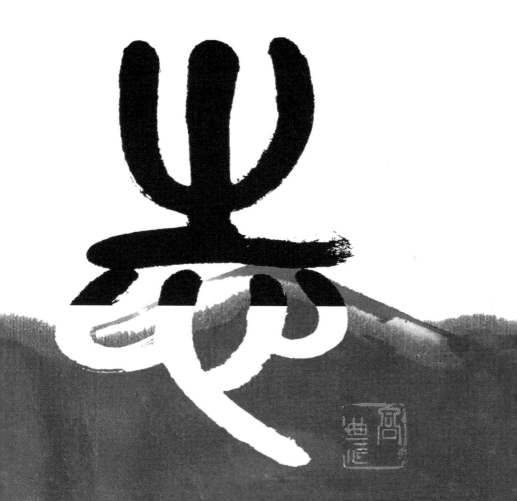

끈(帶)

**동아줄**

Hawser

No. 057

110×34cm

출세를 위해 동아줄을 잡는 것도 좋지만,
잃는 것도 생각해야 한다. 상황은 늘 바뀐다.

**성공하고 싶다면?**
If you want to succeed?
No. 058
62×28cm
자신의 감정이나 욕망을
스스로 억제할 수 있어야 한다.

敬(경)

## 상호 존경

Mutual respect

No. 059

6×30cm

남이 있어야 내 가치가 올라가는데…

아무리 경쟁이 본성이라고 하지만,

상호 존경하면서 사는 것이 어떨까?

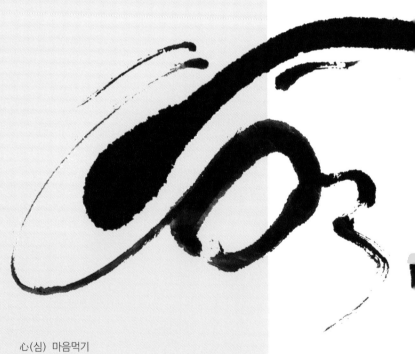

心(심) 마음먹기

吳昌林 高農
無垢(무구)
悠悠自適 天禧無悶
(유유자적 천희무민)

**마음먹기**

Making up my mind
No. 060
25×18cm
세상사는 마음먹기에 달렸다.
소박하게 살겠다면 마음의 여유가 생기고,
욕심을 내면 부족함을 느낀다.

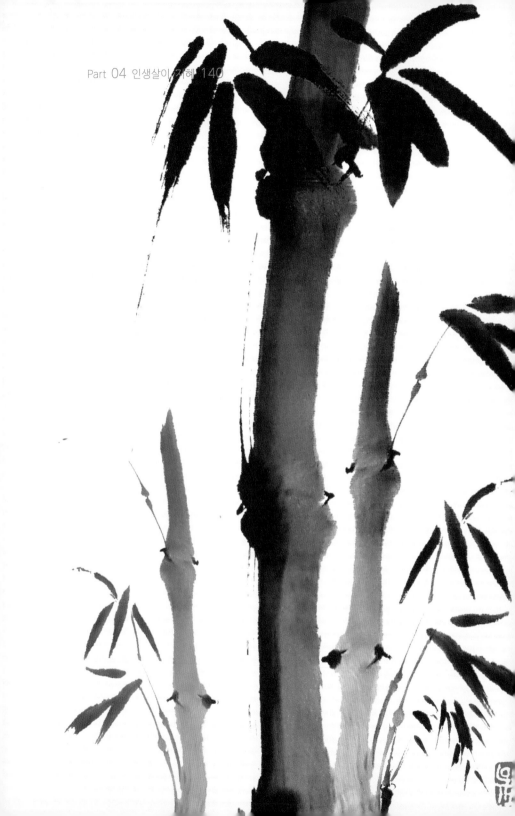

**어려운 처세술**

How to live in the world
No. 061
25×36cm
휘어져야 하나?
부러져야 하나?
고민이다.
모진 비바람에도
흔들거리기만 하는 대나무가 부럽다.

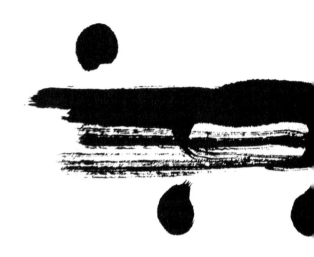

無(무)

## 뜬구름 인생

A floating clouds life
No. 062
48×16cm
재물과 권력은 뜬구름 같아
순간 사라져버린다.
따라서 영원한 내 것은 없다.
결국 빈손이네….

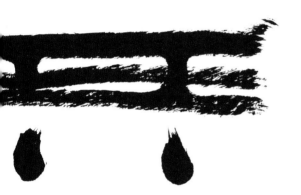

**허무한 삶**

Nothingness life
No. 063
59×34cm
마음을 비우고 살자고 하면서
작은 욕심에 목숨을 걸다가
허무하게 가버린다.
그러나 욕심 없는 미래는 없다.

平安(평안)

**마음의 위안**
Comfort of mind
No. 064
50×17cm
견디기 힘든 시련이 왔을 때
이것이 내 운명이라고 생각하면
위안이 될 것이다.

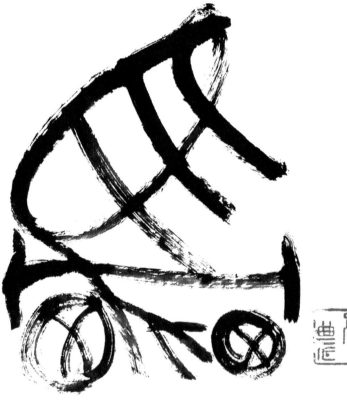

馬車(마차)

**옛날이여!**

Those were the days!
No. 065
24×33cm
사람들은 마차를 타다
우주로 가고 있는데,
나만 옛것에 갇혀있을까?
시대에 뒤처지지는 말자.

씨앗(種)

## 힘내세요!

Cheer up
No. 066
26×15m
누군가의 씨앗인 당신!
당신을 응원하고 있어요.

**인생의 맛**
Taste of life
No. 067
46×26cm
송이버섯이다!!
같은 송이도
맛이 다르지 않나요?

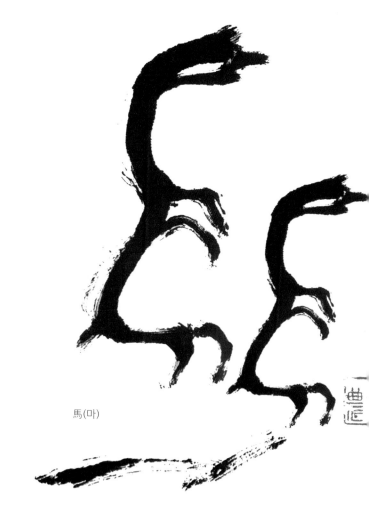

馬(마)

**한 번쯤!**

At least once
No. 068
34×34cm
어딘가를 향해 달리고 싶다면
눈 딱 감고 달려보자.

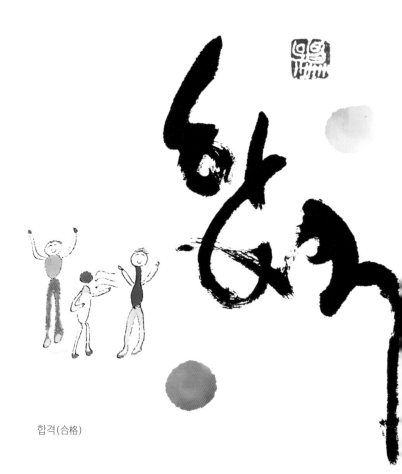

합격(合格)

**바뀌는 인생!**

Life that changes

No. 069

22×30cm

희비는 언제나 바뀐다.

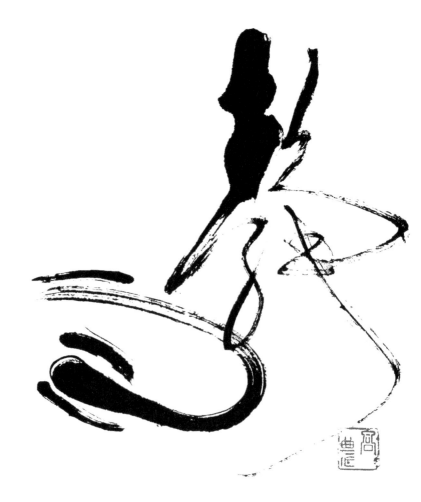

**답답할 때**
Stuffy moments
No. 070
22×25cm
그저 후~ 하고 마음을
달래는 것이 상책이다.

## 하루의 시작

The beginning of the day
No. 071
42×34cm
아침형은 새벽부터 준비하고,
야행성은 이불을 뒤집어쓴다.
선택한 삶에 후회는 하지 말자.

## 어찌할꼬?

What are you going to do?
No. 072
28×26cm
갑작스러운 일이 발생하여도
당황하지 말고 정신만 차리면
마음의 답이 보인다.

얼(精神)

**어험**

Ahem!
No. 073
54×34cm
나를 높이고 남을 낮추면 내 인격이 올라갈까?
아닌데… 좋은 사람들만 잃게 된다.

下心(하심)

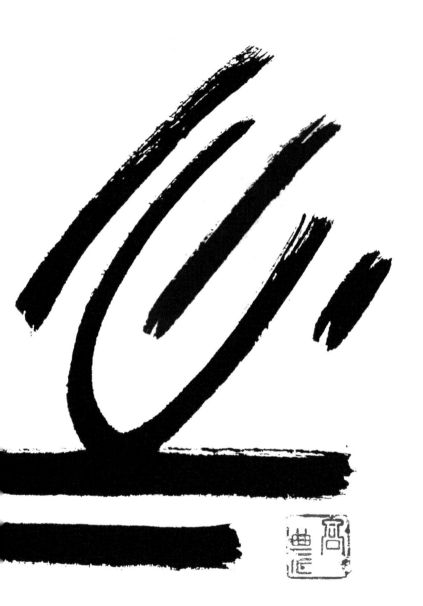

## 가버린 청춘

Gone Youth
No. 074
15×26cm
문득 거울에 비친 내 모습을 보니,
앙상한 광대뼈, 휑한 눈, 주름살,
몇 가닥의 머리카락뿐이다.
가는 세월을 누가 잡을 수 있을까?
아무도 없어요!

**인생의 꽃**

The flower of life

No. 075

23×17cm

록현아!

시들어가는 인생의 꽃 좀 어떻게 해 봐라.

그런 재주가 있으면 떼돈 벌겠소?

방법이 없을까?

보약도 주고, 전문가도 붙이고....

소용없다니까요.

하긴, 요즘 주사를 맞으면 탱탱합니다.

그것은 눈속임 아닌가?

결국 시드는구나.

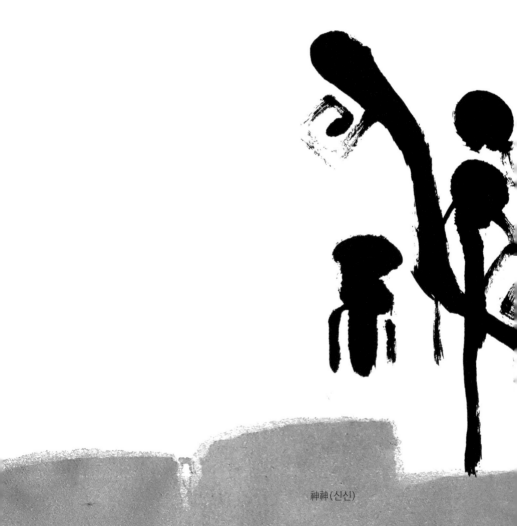

神神(신신)

## 신이시여!

Oh god

No. 076

26×29cm

나는 힘들었을 때

왜?

신(神)을 찾았을까?

종교도 없으면서….

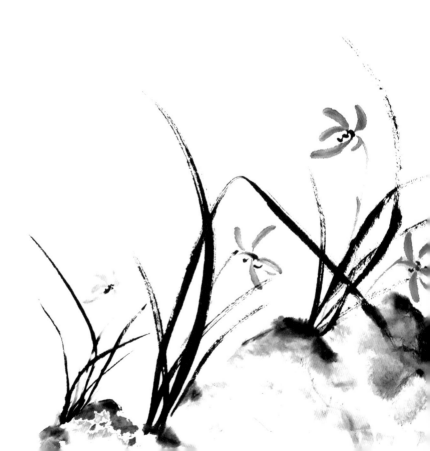

### 인생은 타이밍!

Life is timing!
No. 077
40×26cm
난초 삼매경에도
'물 들어올 때 노를 저어야 한다.'
인생은 타이밍이다.
버스 떠난 뒤 손들지 말고!

Part 05

**뭐 하세요?**

나는 정권이 바뀔 때마다 당선자의 정치철학에 따라 나라의 국격이 달라지는 것을 보면서 왜, 링컨이 160년 전에 "국민의, 국민에 의한, 국민을 위한 정부"를 역설하였을까? 되새겨보곤 한다. 어찌하든 국민이 대접받고 공정사회가 지속될 수 있도록 골목대장보다는 링컨과 같이 국민을 먼저 생각하는 정치인이 많았으면 한다.

**영리한 물고기**
Smart fish
No. 078
18×36cm
노련한 낚시꾼의
미끼에 속지 않으려면,
인지하고 이해하는
능력이 뛰어나야 하고,
눈치가 빨라야 하며, 민첩하여야 한다.

島(도)

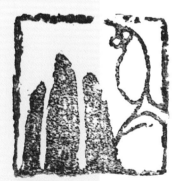

高農刻

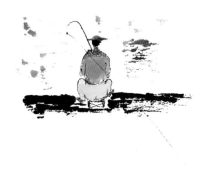

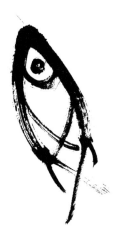

魚(어)

**어떡해**

What am I supposed to do
No. 079
47×32cm
도망가겠다.
나는 싸우겠다.
누구를 위해서?

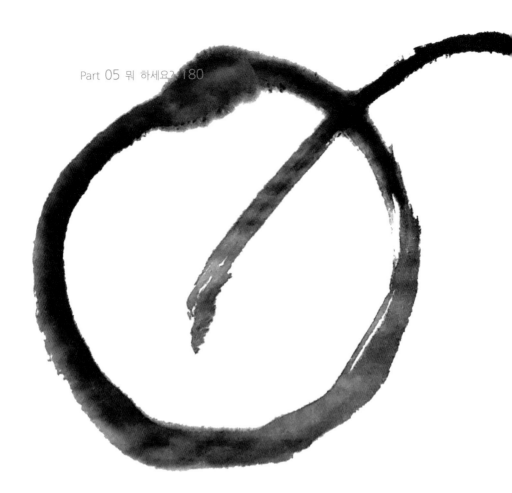

Question(물음)

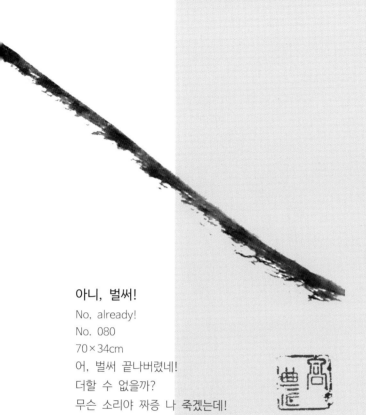

## 아니, 벌써!

No, already!
No. 080
70×34cm
어, 벌써 끝나버렸네!
더할 수 없을까?
무슨 소리야 짜증 나 죽겠는데!

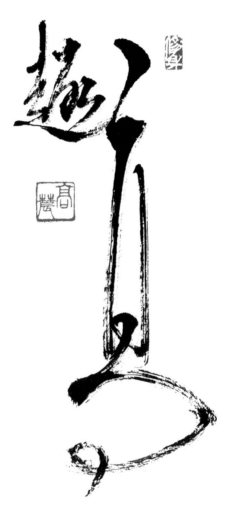

高趣(고취)

無垢(무구)

高農刻

**품격의 멋**
High-class chic
No. 081
13×28cm
품격의 멋은
뒷모습에서 나온다.
나와 당신의 뒷모습은 어떨까?

### 너, 누구야?

A Who are you?
No. 082
62×34cm
너, 누구야? 하지 말고
내 입을 중히 여기듯,
다른 사람의 입도 중히 여기자.

三口(삼구)

## 당신도 거목?

You too, gigantic tree?
No. 083
30×30cm
요즘은
남이 인정하든 말든,
어느 날 갑자기 자기도 거목이라고
우기는 사람이 많다.
거목도 하루아침에 되는구나?

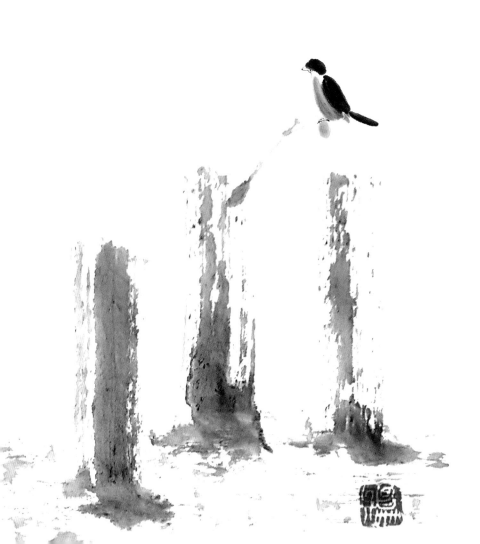

### 우두머리
Boss
No. 084
22×20m
나는 술 마시고 노는 한량이나,
헛된 꿈만 꾸는 몽상가보다는
개미처럼 일하는 우두머리가 좋다.

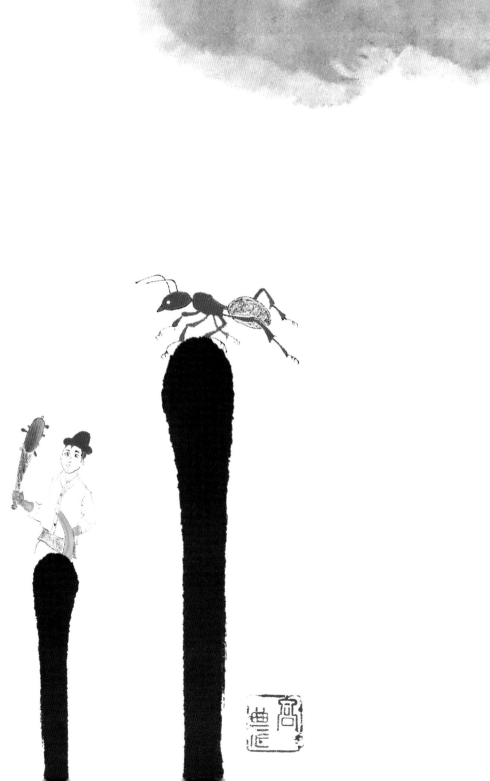

언쟁(言爭)

## 이전투구

Dog fighting in the mud
No. 085
48×15cm
위정자들은
누구를 위하여, 무엇을 위하여
날마다 이전투구만 하는가?
희망의 웃음소리 좀 들어 보자.

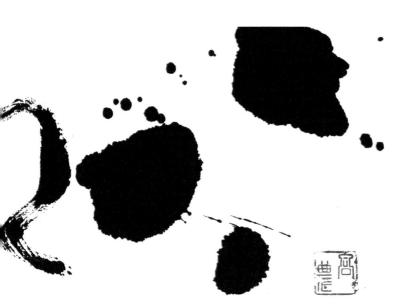

## 부끄러운 일

Shameful thing

No. 086

15×28cm

지위가 높고 낮음을 떠나서
누구나 어울리지 않은 자리에
앉아 있는 것은 거식하다.
무슨 소리야!
나만 좋으면 되지 않는가?

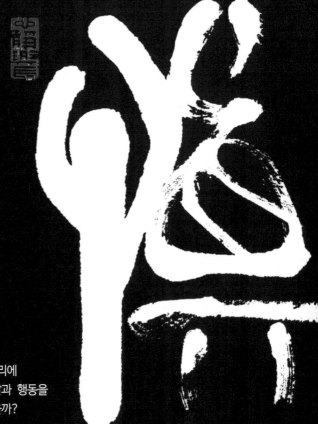

**마음가짐**
Mental attitude
No. 087
52×26cm
훌륭한 위정자라면
혼자 있을 때도 도리에
어긋나지 않도록 말과 행동을
조심해야 하지 않을까?

愼獨(신독)

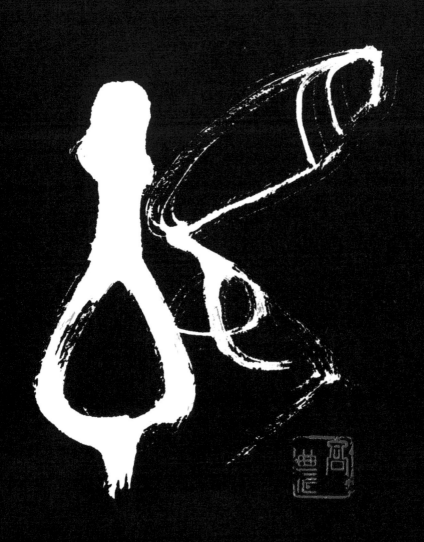

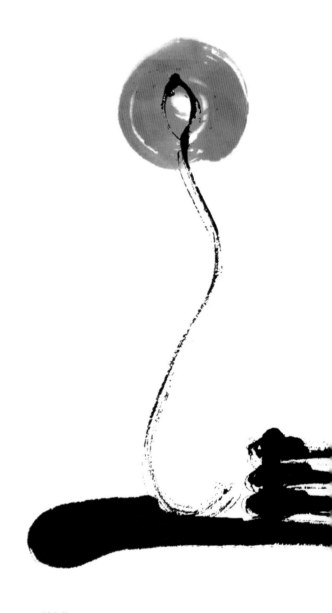

蛙(와)

### 다른 세상은?

Another world?
No. 088
36×28cm

내 안에 갇히면
우물 안의 개구리 신세다.
다른 세상을 보고 싶다면
여행을 떠나 견문을 넓혀라!

## 맛있는 추어탕

Delicious loach soup
No. 089
62×16cm
어느 사회나 존재하는 꾸라지!
가을철에는 추어탕이
참 맛있는데…
미꾸라지를 낚을 수가 있을까?

如(여)

같으면 좋은 것들

Good things if they are same

No. 090

80×34cm

**말과 행동**

**시작과 끝**

**합창 소리**

## 왜, 그럴까?

Why, is that so?
No. 091
23×8cm
왜, 말을 다르게 전달할까?
보복? 지시? 노이즈마케팅?
설마 돈 때문에?
순간의 선택에 꼬리표가 붙는다.

**침묵의 고통**

Pain of silence

No. 092

58×34cm

침묵은 불필요한 말보다는 좋지만,

자기 욕심에 묶여

벙어리, 귀머거리 행세하면

주위 사람들이 고통받을 수 있다.

꿈(고)

猫鼠同處(묘서동처)

### 뭐 하세요?

What are you doing?
No. 093
50×30cm
나는 이제부터
방관만 하지 않고
내가 할 일은 하겠다.
누구를 위해서?

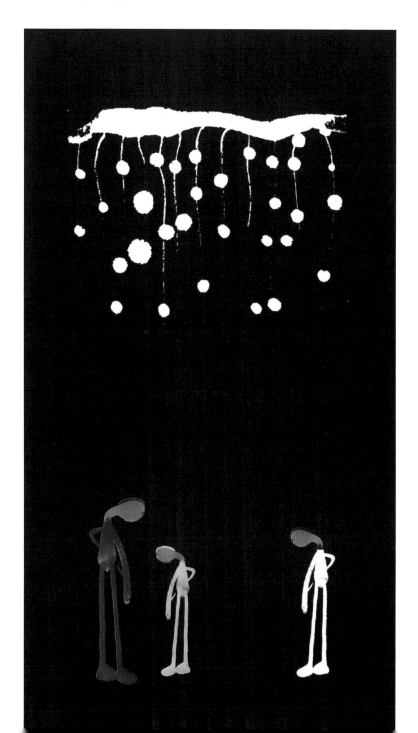

## 호구지책

Means of livelihood
No. 094
25×35cm
예나 지금이나 사람들에게는 먹고사는 것이 최고다.
나는 우리의 민생을 챙기는 위정자를 좋아한다.

 高農(고농)

法(법)

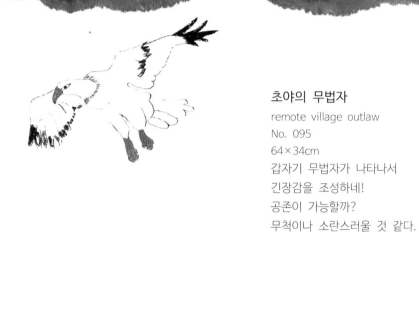

## 초야의 무법자
remote village outlaw
No. 095
64×34cm
갑자기 무법자가 나타나서
긴장감을 조성하네!
공존이 가능할까?
무척이나 소란스러울 것 같다.

**나의 흔적**
Trace of me
No. 096
44×27cm
나의 흔적은
녹아버리는 것일까?
사라지는 것일까?
역사에 남는 것일까?

逸史(일사)

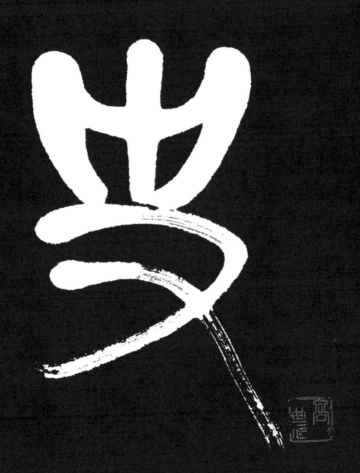

땀(汗水)

## Break time

No. 097
30×20cm
땀 카페에서
잠시 쉬어 가시는 것이 어때요?

Part 06

**게 가는 세상**

**사** 람이 혼자 산다면 행복할까? 이런 상상을 해본다. 사람들은 함께 어울려 살아가야 한다. 따라서 공동체 생활은 서로 존중하고 각자의 역할을 다하며 어울려 가는 과정이다. 그러나 개인과 집단들이 경쟁 속에서 생존과 물질적 성공을 위해 자신들의 이해관계에만 몰입하는 사회현상을 유발하여 계층 간 갈등만 조장하고 있어 안타깝다.

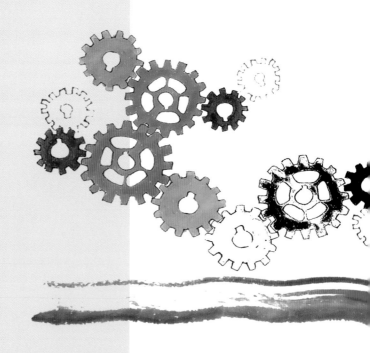

## 톱니바퀴

Sawtooth wheel

No. 098

48×17cm

사회는 특정인 몇 사람이 아닌,
구성원 각자가 자기 역할을
다함에 따라 발전하고 지속된다.

**함께하는 삶**
Life together
No. 099
52×34cm
요즘처럼 격하게
개인과 집단들이 자신들의 이해관계에만
몰입하여 기득권을 가진다면
약육강식의 사회가 될까 걱정이다.

공생(共生)

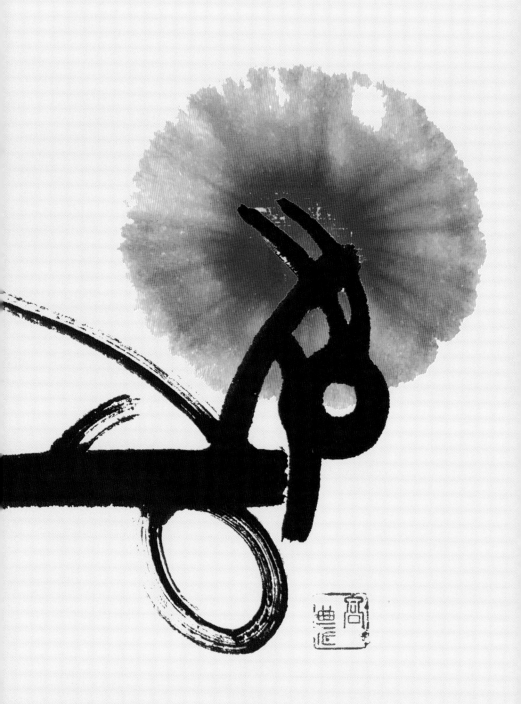

**어떠세요?**

How is it?

No. 100

개성들은 강해 보이나,

서로 어긋나거나 부딪침 없이

고르게 잘 어울려요.

우리 사회도 이랬으면 좋겠다.

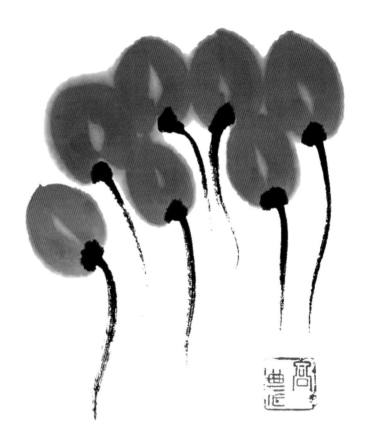

## 다름의 인정

Recognition of difference
No. 101
25×33cm
어떻게 보이나요?
홍시? 올챙이? 달리 보일 수 있다.
이처럼 다름을 인정하면 다툼이 없다.

**대명천지**
The Great Ming Heaven and Earth
No. 102
47×23cm
요즘처럼 밝은 세상!
나는 한쪽으로 치우치고,
일부에 한정되기는 싫은데…
당신은?

표(정)

**꿈과 현실**

Dreams and reality
No. 103
19×33cm
꿈은 내가 꾸지만,
내 꿈을 이루는 것은
다른 사람들이다.

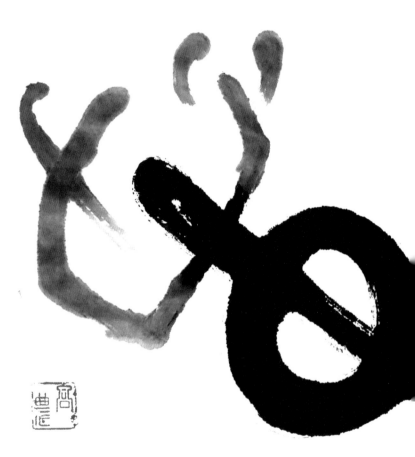

心中(심중)

**아름다운 양보**

Beautiful concession

No. 104

38×34cm

모든 일에 한쪽으로만
치우치면 갈등만 생긴다.
함께 고민하고, 양보했으면 좋겠다.

**당신도?**
You too?
No. 105
38×29cm
어느 사회나 화음이 필요할 때
꼭 삐~하는 친구들이 있다.
당신도?

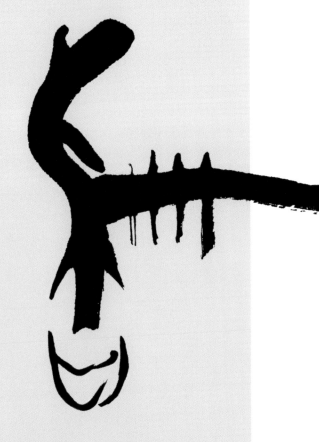

和音(화음)

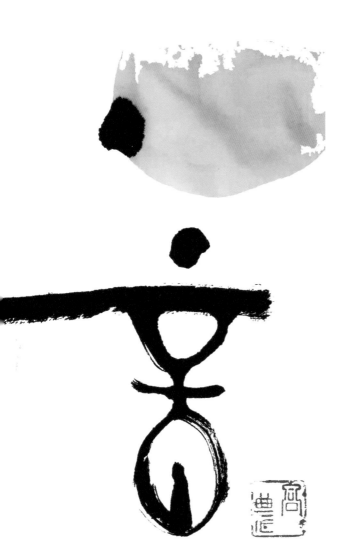

**복잡하세요?**

Is it complicated?
No. 106
34×34cm
사회문제가 복잡할수록
시민, 의회, 정부, 기업 등이
정도의 길을 가야 한다.

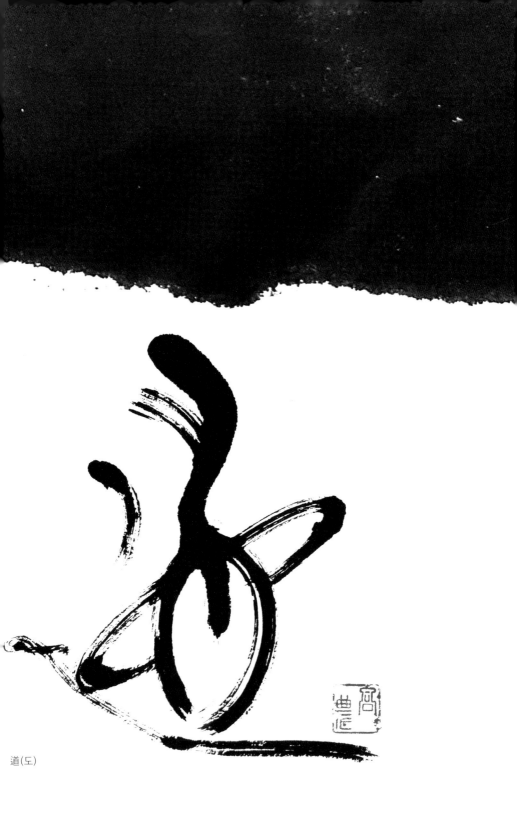

道(도)

### 커피 한잔

Cup of coffee
No. 107
32×30cm
커피를 마시다가
어머니가 생각나면 전화해요!
어머니 그립습니다.

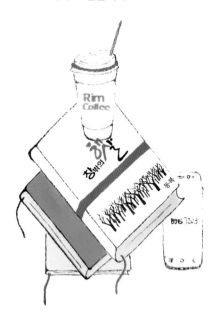

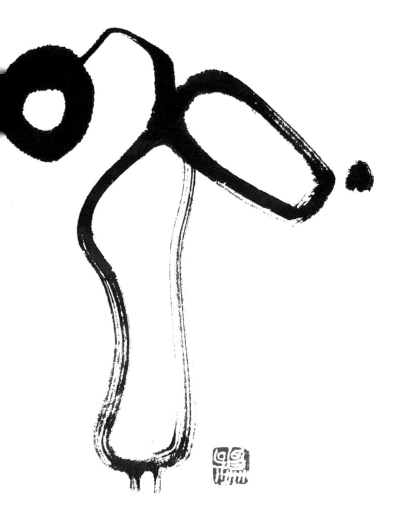

엄마(母)

Part 07

## 희망의 끈

한 평생 시련을 꿋꿋하게 극복하고 가슴앓이도 꾹 참아내는 것은 내일이라는 희망의 끈이 있기 때문이다. 나에게 내일이란? 노력하면 이루어지는 것이다. 이는 나만의 희망이다. 이는 현실이 되는 경우가 많았다. 만약, 나와 우리에게 내일이라는 희망의 끈이 없다? 이는 상상만으로도 끔찍 하다.

**고마운 내일**
Thankful tomorrow
No. 109
52×34cm
내일은 희망이다.
나는 내일이 있어서 오늘을 살고 있다.

**바라건대**

Anticipation

No. 108

28×13cm

새해 첫날부터 덕담을 나눈 지인들과

관계가 지속되었으면 좋겠다.

冊(책)

## 나의 스승
My teacher
No. 110
35×10cm
책처럼 위대한 스승은 없다.
다양한 경험을 하게 하고,
생각을 바꾸게 하며,
삶의 방향을 제시해 준다.

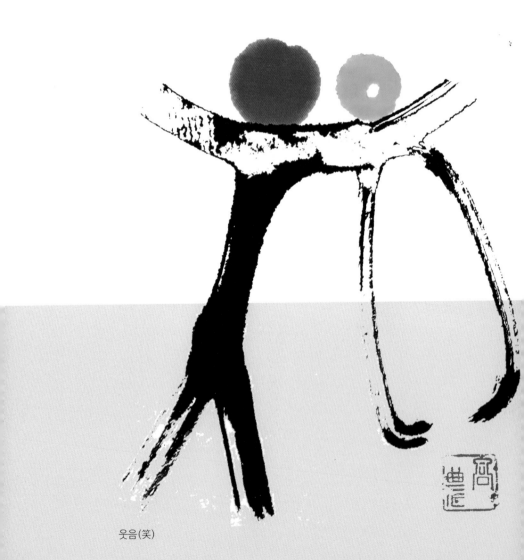

웃음(笑)

## 듣고 싶다

I want to hear
No. 111
30×34m
웃음소리!
나와 우리들의 밝은 미래다

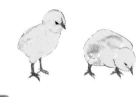
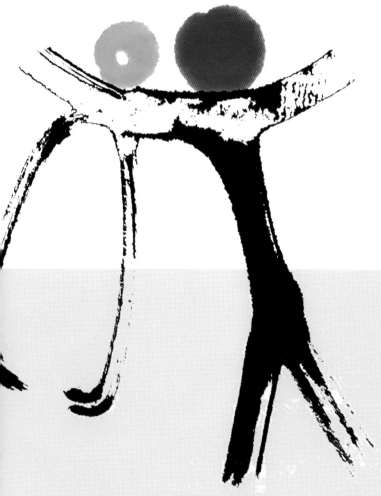

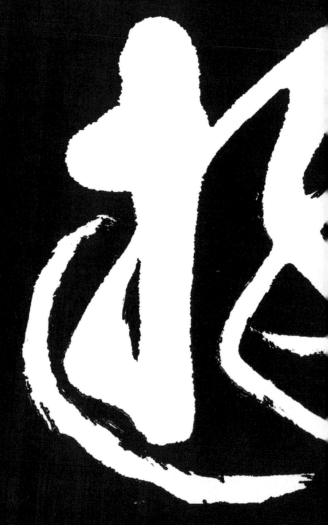

遊(유)

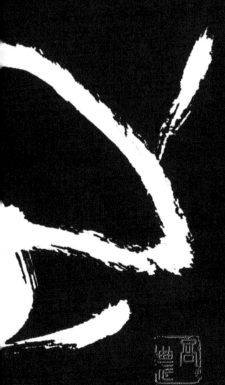

**놀면 어때?**
What's wrong with playing?
No. 112
34×30cm
우리의 희망인 아이들!
즐겁게 놀게 하면 어때?
평생 공부하고, 일만 하는데….

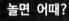

## 어서 와!

Welcome!
No. 113
44×34cm
복어의 위험성을 알면서도 먹듯이
모든 사람을 포용할 수는 없을까?
그런 날도 있겠지?

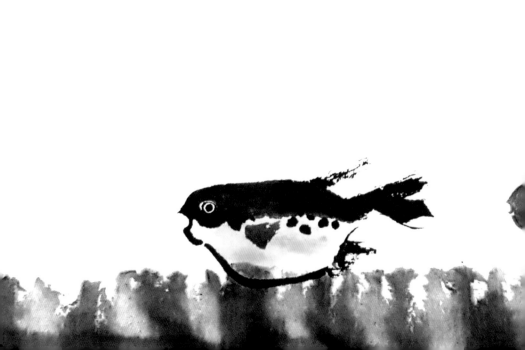

鮐(태)

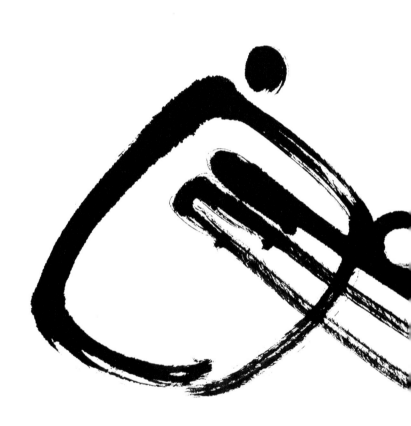

마음(心)

## 나눔의 기쁨

The joy of sharing
No. 114
40×34cm
우린 받는 것에 익숙해져 있지만,
사과 한 개라도 나누다 보면
행복감과 삶의 가치를 얻게 되며
많은 사람과 함께 웃게 된다.

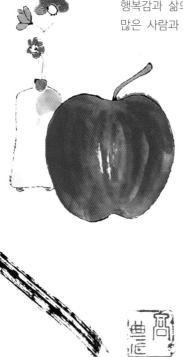

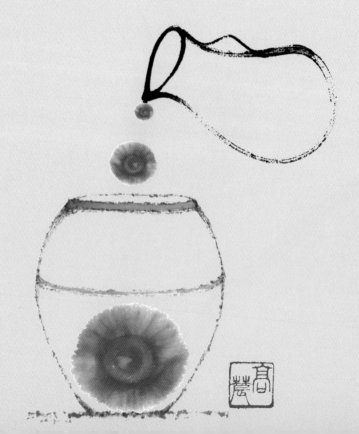

## 채워질까?

Will it be filled?
No. 115
20×26cm
어,
비우니까 채워지네!
비우지 않고 채우는 것은 욕심이다.
자기 밥그릇의 크기나 알까?

### 1,000원의 행복

Happiness of 1000 won
No. 116
34×17cm
연탄 한 장에
온 집안이 따뜻해진다.

**마르지 않는 샘**
Fountain that never dries
No. 117
34×16cm
늘 받고, 느껴만 본 감동!
나도 누군가에게 줄 수 있을까요?
그럼요! 줄 수 있어요.

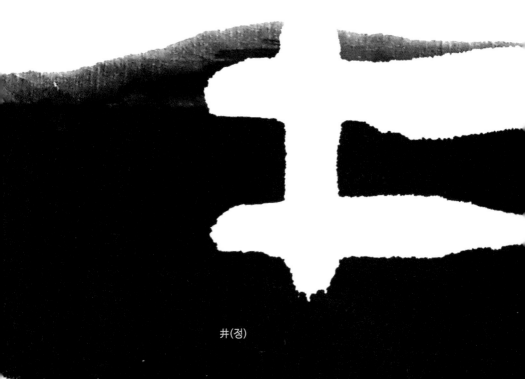

井(정)

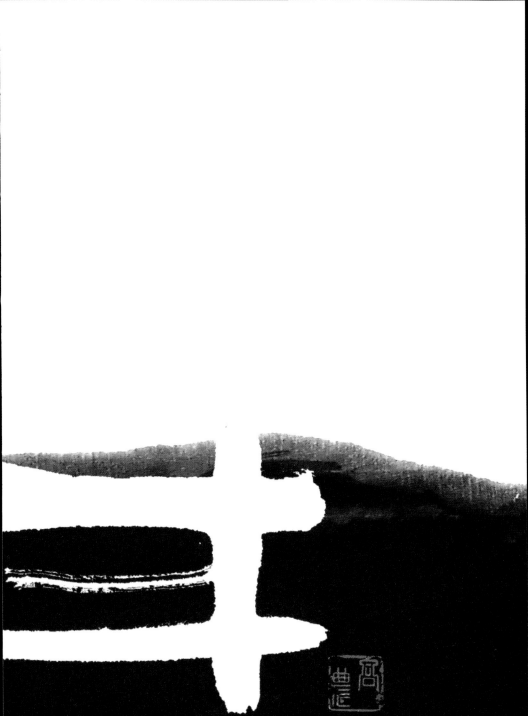

**함께 가는 길**

The way togrther

No. 118

34×46cm

나는 우리의 앞날에 대한
비전을 제시하는 현인과
함께 가고 싶다.

## 꽃은 필 거야!

Flowers will bloom!
No. 119
40×13cm

이 앙상한 나무에도
봄이 오면 꽃이 피듯이,
내 인생에도
언젠가 꽃이 필 것이다.

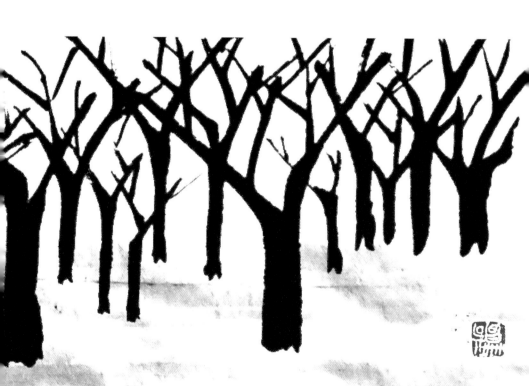

Part 08

## 나의 꿈

**사**람들은 왜? 고향에 가고 싶어 할까? 어릴 적 추억? 귀소 본능? 나는 고향 하면 그냥 마음이 편안해진다. 빈손으로 가는 인생…, 노년에 세상을 기웃거리지 않고 귀향하여 청춘 여행을 떠나고 싶다. 이런 나의 꿈이 언젠가는 이루어질 것으로 믿고 있다. 마음과 같이 되지 않는 것이 인생이지만….

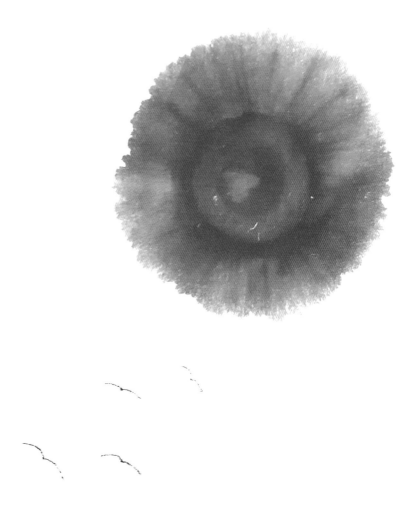

島(도

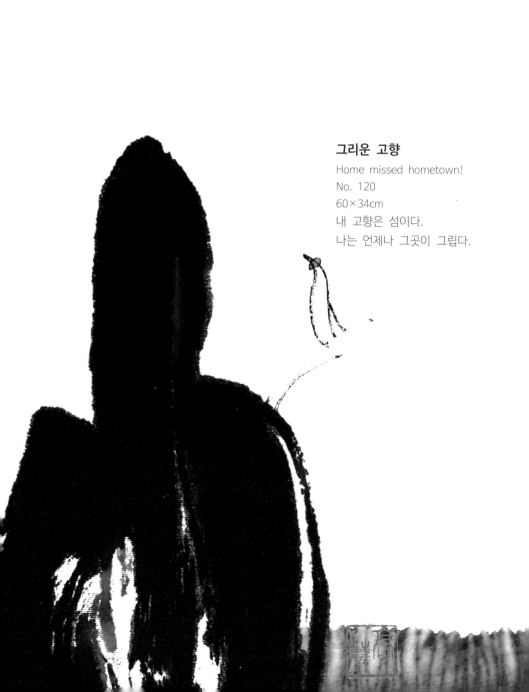

**그리운 고향**
Home missed hometown!
No. 120
60×34cm
내 고향은 섬이다.
나는 언제나 그곳이 그립다.

**가족이 화목하면?**
What if the family is harmonius?
No. 121
34×32cm
괜히 즐겁다.
당신은?

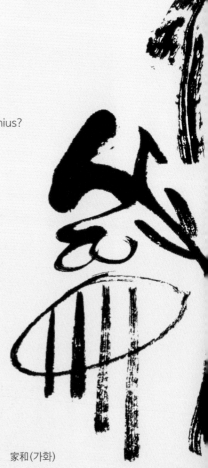

家和(가화)

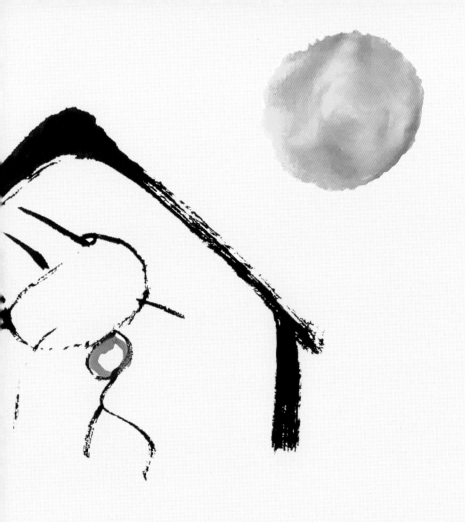

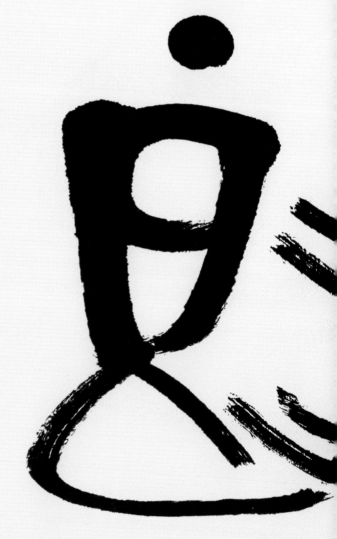

良心(양심)

慈悲(자비)

高農刻

**이랬으면?**

I hope so

No. 122

40×23cm

후손들이 어떤 행위에 대하여
옳고 그름, 선과 악을 구별하는
도덕적 의식과 마음씨에 대한
성찰과 실천을 하였으면 한다.

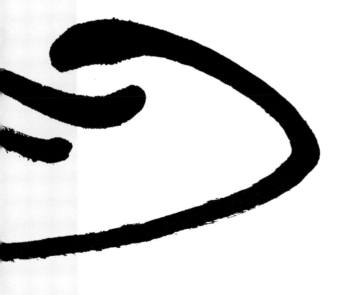

孝(효)

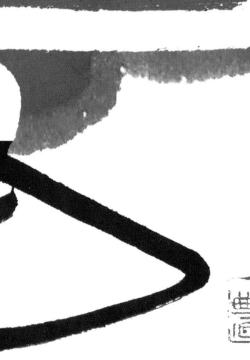

**풍수지탄**
Regret of filial piety
No. 123
37×30cm
효도는 부모가 살아계실 때 하는 것이다.

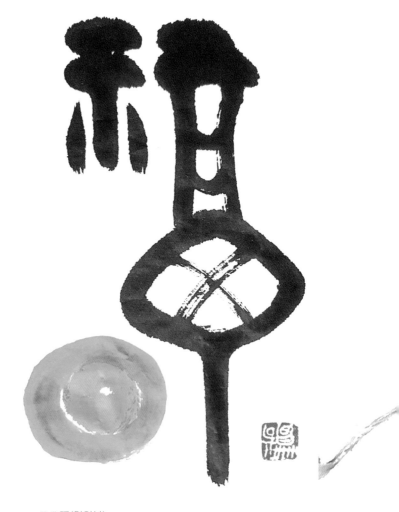

日日福(일일복)

### 경사 났네!

What a joy!
No. 124
16×28cm
내 관상이 노년에
날마다 복이 들어 올 상이다네!
경사 났어!

**외로운 새**

Lonely bird

No. 125

17×27cm

어미가 애써 기른 새끼는

둥지를 떠나 버린다.

힘 떨어진 어미 새는 어떻게 될까?

### 노년의 행복

Happiness of old age
No. 126
55×34cm
노년이 행복 하려면,
첫째가 부부금슬이다.
나는 황혼이혼 할 거야!
그래 혼자 살면 좋겠다.

和鳴(화명)

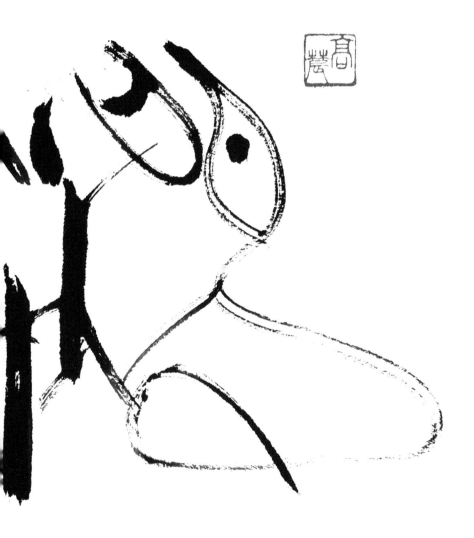

**백세 청춘**

One hundred years of youth
No. 127
23×53cm
백세 때
양손에 30kg을 들고
100보는 걸어갈 수 있도록
보약만 먹지 말고 운동하자.

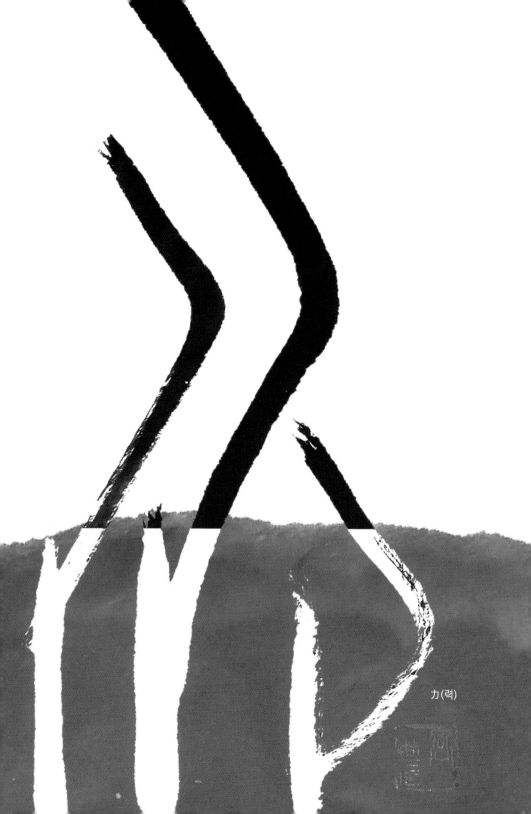

力(력)

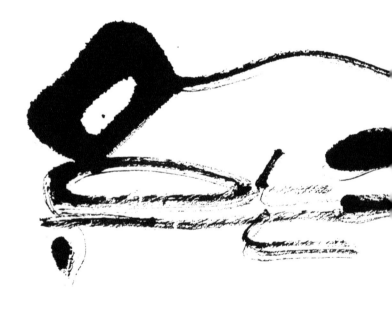

머무는 곳(居處)

## 낙향

hometown life
No. 128
33×18cm
나는 낙향하여 그리운 사람들과
정담(鼎談)을 나누며 살고 싶다.
욕심이 지나치나요?

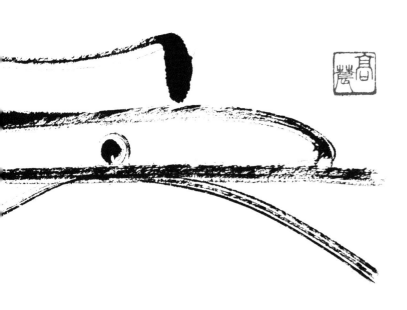

**이상과 현실**
Ideals and Reality
No. 129
66×14cm
같았으면 좋겠다.
서로 맞닿을 수는 없겠지만….

**나의 꿈**
My dream
No. 130
56×34cm
지구촌 사람들 모두 풍족하고 행복하게 살았으면 좋겠다.
나 살기도 힘들어 죽겠는데…
…
참 이루기 어려운 꿈이네요?
이것이 인류의 꿈이 아닐까?

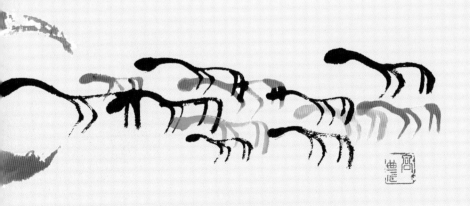